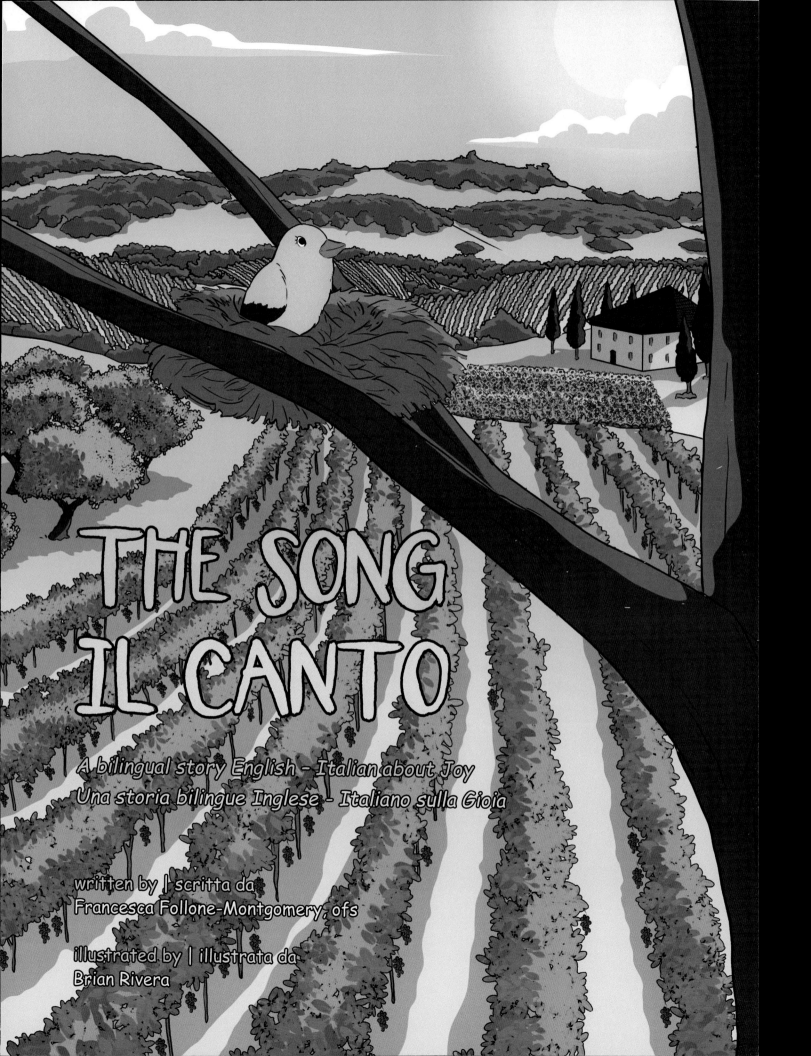

THE SONG
IL CANTO

A bilingual story English – Italian about Joy
Una storia bilingue Inglese – Italiano sulla Gioia

written by | scritta da
Francesca Follone-Montgomery, ofs

illustrated by | illustrata da
Brian Rivera

To order additional copies of this book, contact:
Xlibris
844-714-8691
www.Xlibris.com
Orders@Xlibris.com

ISBN: Softcover 978-1-6698-3659-9
 EBook 978-1-6698-3660-5

Print information available on the last page

Rev. date: 09/16/2022

THE SONG

A bilingual story English – Italian about Joy

Written by

Francesca Follone-Montgomery, ofs

Illustrated by
Brian Rivera

Dedicated to my father and his love for horses and all nature:

Thank you, papà, for your love, for leaving your beloved Sicily to make Tuscany our home. Thank you for helping me find my inner strength and voice and for being a great example of Christian love to all those whose lives you touched. We are now forever united by the Joy of Eternal Love!

IL CANTO

Una storia bilingue Inglese - Italiano sulla Gioia

Scritta da

Francesca Follone-Montgomery, ofs

Illustrata da
Brian Rivera

Dedicata a mio padre e al suo amore per i cavalli e per tutta la natura:

Grazie, papà per il tuo amore, per aver lasciato la tua amata Sicilia e aver fatto della Toscana la nostra casa. Grazie per avermi aiutato a trovare la mia forza interiore e la mia voce, e per essere stato un grande esempio di amore cristiano con tutti coloro le cui vite hai toccato. Adesso siamo uniti per sempre dalla Gioia dell'Amore Eterno!

A note from the author

Dear reader,

Thank you for choosing my book. This short story is part of a collection that I like to call the magic pillowcase, and that I created when my son was little as a bedtime routine. I would reach into his pillowcase and pretend to pull out a new story that I would make up on the spot. The message in this tale is that even when fear can overshadow our joy, our inner strength can help us see that we have more to be grateful than to be afraid. That gratitude renews within us a deep sense of joy. Looking at nature or hearing a joyful familiar sound, can remind us that where we come from is part of who we are as our inner strength and that our creator's essence fills our hearts as well as the entire creation. I hope this book will inspire you to identify your inner strength and to find ways to voice your joy.

Una nota dall'autore

Caro lettore,

grazie per aver scelto il mio libro. Questa storiella è parte di una collezione che mi piace chiamare La federa magica, e che ho creato per mio figlio quando era piccolo come routine alla sua ora di andare a dormire. Allungavo la mano nella sua federa e facevo finta di tirar fuori una storia che inventavo lì per lì. Il messaggio in questa storia è che anche quando la paura può adombrare la nostra gioia, la nostra forza interiore può aiutarci a vedere che abbiamo più cose di cui essere grati che cose da temere. Questa gratitudine rinnova in noi un profondo senso di gioia. Uno sguardo alla natura o una gioiosa voce familiare possono ricordarci che il nostro luogo di origine è parte di chi siamo e della nostra forza interiore, e che l'essenza del nostro creatore riempie i nostri cuori e l'intero creato. Spero che questo libro ti sia di ispirazione ad indentificare la tua forza interiore e a trovare modi di dare voce alla tua gioia.

Special Thanks

I am eternally grateful to my son for the great joy he brings into my life, and to all my family members and close friends, near and far, for their love and support. Heartfelt thanks go to one of my best friends, Filippo for our joyful friendship and for also his role in helping me find my inner strength. My deep gratitude goes also to my brother-in-law, to my close friend Alessio, to my voice teachers Stefania Scarinzi e Ronnie Wells, to my dear dissertation supervisor Prof. Marcello De Angelis and to my screenwriting teacher Dan Gunderman, for helping me discover the joy of singing and of writing. I am extremely grateful also to Lucilla Ricca and to Joe Ellington for being fantastic teachers and preparing me to be bilingual. Warm thanks go to some of my favorite people: Phyllis Dolgin and Irving Joseph, as well as Elaine and Mokhtar Mokhtefi, and Leann Dickson for being so inspiring and supportive! Special thanks go also Mauro Becattini and the Florence theatre company Tesirò, to the a cappella group Vivavoce, to Kelle Jolly and the Women Jazz Jam Festival band, to Vance Thompson, Jerry and Patty Coker, Mark Boling, Donald Brown, Emily Mathis, and all musicians with whom I have ever sung, as well as to Tim Quinn, an inspiring young vocalist I met at a singing audition, and to my various choir members over the years (including singers from the US Navy Sea Chanters), and all parishes friends for their contribution to my musical and spiritual growth. In addition, sincere and warm thanks go to four other stupendous people whom I had the privilege to meet: Rita Moreno with her joyous, altruistic approach to life, whose talent on stage and on screen led me to dream of becoming a performer, thanks for sharing my first Thanksgiving celebration in America; Pat Boone, the humanitarian actor and singer whose music I used to call the Sunday record when I was little, thanks for his kindness when I met him at a conference in 2000; Carol Mayo Jenkins whose role as a teacher in the TV series FAME inspired me to consider teaching as a career and whose talent continues to amaze me, thanks for accepting a lunch invitation and for giving me encouraging words; and Giorgio Chiellini, one of the best Italian soccer players from the Italian National team as well as from my dad's and my family's favorite team, Juventus, thanks for giving us great emotions, for bringing Christ's joy in a smile and in a warm personality on and off the soccer field, which he showed us even in person by coming to thank my family for our welcome sign at his first soccer game with LAFC in Nashville, TN. These encounters were certainly joyful and emotional moments! Special thanks go also to Tom Cervone and Charley Sexton for believing in me enough to give me my first voiceover gig. Infinite thanks go to my voice coaches Sandra Manley, Adam Michael Rose, Tia Sorensen, and Deanna Surber, and to the wonderful Dr. Kimberly Vinson, Dr. Tom Cleveland, Dr. Sue Hume, and their staff for their precious help in my voice care. A world of thanks to my fraternity in the Secular Franciscan Order for making me feel at home every time we are together and to my clients, my colleagues, and my students for helping me discover the joy of serving God with a smile. Above all, though, my deepest gratitude goes to our Heavenly Father for His gift of life and for His merciful love! Thank you all for being an inspiration to share with others the joy of God's love.

Ringraziamenti speciali

Sono eternamente grata a mio figlio per la grande gioia che dà alla mia vita, e a tutti i miei familiari e amici vicini e lontani per il loro amore e supporto. Un particolare grazie di cuore va ad uno dei miei migliori amici, Filippo per la nostra gioiosa amicizia e anche per il suo ruolo nell'aiutarmi a trovare la mia forza interiore. La mia profonda gratitudine va a mio cognato, al mio carissimo amico Alessio, alle mie insegnanti di canto Stefania Scarinzi e Ronnie Wells, al mio caro relatore di tesi Prof. Marcello De Angelis e al mio insegnante di sceneggiatura Dan Gunderman, per aiutarmi a scoprire la gioia di cantare e di scrivere. Sono anche estremamente grata a Lucilla Ricca e Joe Ellington per essere insegnanti fantastici e per avermi preparato ad essere bilingue. Un caloroso grazie va ad alcune tra le mie persone preferite: Phyllis Dolgin e Irving Joseph, Elaine e Mokhtar Mokhtefi e Leann Dickson per essermi di grande ispirazione e supporto. Uno speciale grazie va a Mauro Becattini e la compagnia teatrale fiorentina Tesirò, al gruppo a cappella Vivavoce, a Kelle Jolly e la Women Jazz Jam Festival band, a Vance Thompson, Jerry e Patty Coker, Mark Boling, Donald Brown, Emily Mathis e tutti i musicisti con cui ho cantato, Tim Quinn, un ammirevole giovane cantante che ho conosciuto ad un'audizione canora, i vari cori negli anni (inclusi quelli della US Navy Sea Chanters Band), e gli amici parrocchiali per la loro parte nella mia crescita musicale e spirituale. Inoltre, un grazie sincero e caloroso va ad altre quattro persone stupende che ho avuto il privilegio di incontrare: Rita Moreno con il suo altruistico gioioso approccio alla vita, il cui talento sul palco e sullo schermo mi hanno portato a sognare di diventare una perfomer, un grazie per aver condiviso il mio primo Thanksgiving in America; Pat Boone, l'umanitario attore e cantante la cui musica chiamavo da piccola il disco della domenica, un grazie per la sua gentilezza quando l'ho conosciuto a una conferenza nel 2000; Carol Mayo Jenkins il cui ruolo come insegnante nella serie televisiva FAME, mi ha inspirata a considerare l'insegnamento come professione e il cui talento continua a meravigliarmi, un grazie per aver accettato un invito a pranzo e per le sue parole di incoraggiamento; e Giorgio Chiellini, uno dei migliori giocatori di calcio della Nazionale Italiana e della squadra della Juventus, tanto amata da mio padre e ancora da tutta la mia famiglia, un grazie per le emozioni dateci, e per portare la gioia di Cristo nel sorriso e nella calorosa personalità anche fuori campo, come ci ha dimostrato perfino in persona venendo a ringraziare la mia famiglia per il nostro cartello di benvenuto alla sua prima partita nella LAFC a Nashville, in Tennessee. Questi incontri sono stati certamente gioiosi ed emozionanti. Un grazie speciale va anche a Tom Cervone e a Charley Sexton per avermi dato il mio primo lavoro di doppiaggio. Grazie infinite ai miei voice coaches Adam Michael Rose, Sandra Manley, Tia Sorensen e Deanna Surber, e ai meravigliosi Dr. Kimberly Vinson, Dr. Tom Cleveland, Dr. Sue Hume e il loro staff per il loro prezioso aiuto nella cura della mia voce. Un mondo di grazie anche alla mia fraternità nell'Ordine Francescano Secolare per darmi la gioia di sentirmi a casa ogni volta che siamo insieme, e ai miei clienti, ai miei colleghi e ai miei studenti per avermi aiutato a scoprire la gioia di servire Dio con un sorriso. Il ringraziamento più profondo va però soprattutto al Padre Eterno per il Suo dono della vita e per il Suo amore misericordioso. Grazie a tutti per essere di ispirazione a condividere con gli altri la gioia dell'Amore di Dio.

THE SONG

A bilingual story English - Italian about Joy

"O come, let us sing to the Lord;
let us make a joyful noise to the rock of our salvation!

Let us come into his presence with thanksgiving;
let us make a joyful noise to him with songs of praise!"
Psalm 95 1-2

IL CANTO

Una storia bilingue Inglese - Italiano sulla Gioia

"Venite, cantiamo al Signore,acclamiamo con
gioia la roccia della nostra salvezza!

Accostiamoci alla sua presenza per rendergli
grazie,a lui cantiamo con gioia inni di lode!"
Salmo 95 1-2

Fifì was a little yellow birdie who just learned how to fly. Every morning she would get up on her nest and immediately would take off exploring. During her flights, she would hover over beautiful flowers, vineyards, and olive trees. Flying gave her the ability to explore around the hills and she liked that very much.

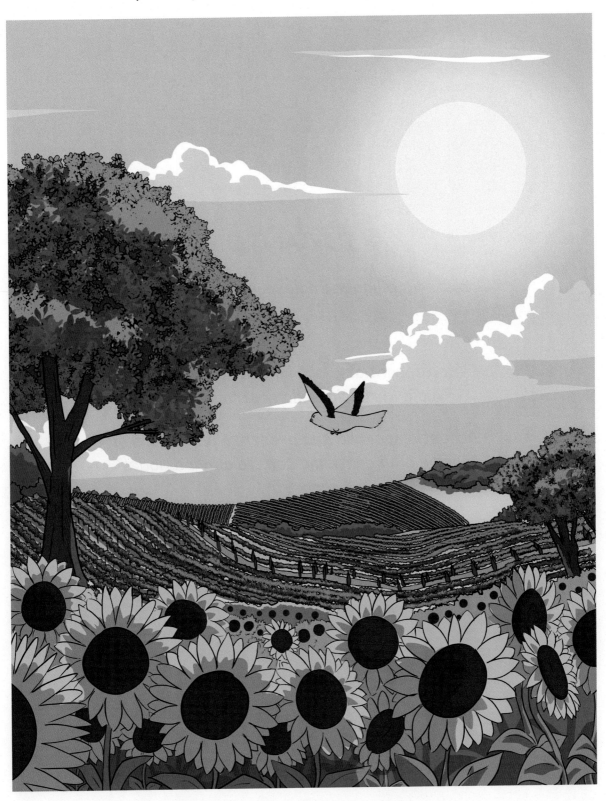

Fifì era una piccola uccellina che aveva appena imparato a volare. Ogni mattina si alzava nel suo nido e immediatamente spiccava il volo per andare a esplorare. Durante i suoi voli si librava sopra i bellissimi fiori, sopra i vigneti e gli ulivi. Volare le dava l'abilità di esplorare le colline e ciò le piaceva moltissimo.

One morning, Fifì felt a little cold and decided to stay put in her cozy nest. All at once she heard a loud noise and saw a vertical bright line appear and quickly disappear in the sky. A few water drops hit her head and went down her little body. Now, she was cold, wet and a little scared, so she called for help. Suddenly she felt a warm embrace. "Thank you!" She said, then, she asked: "Who are you?"

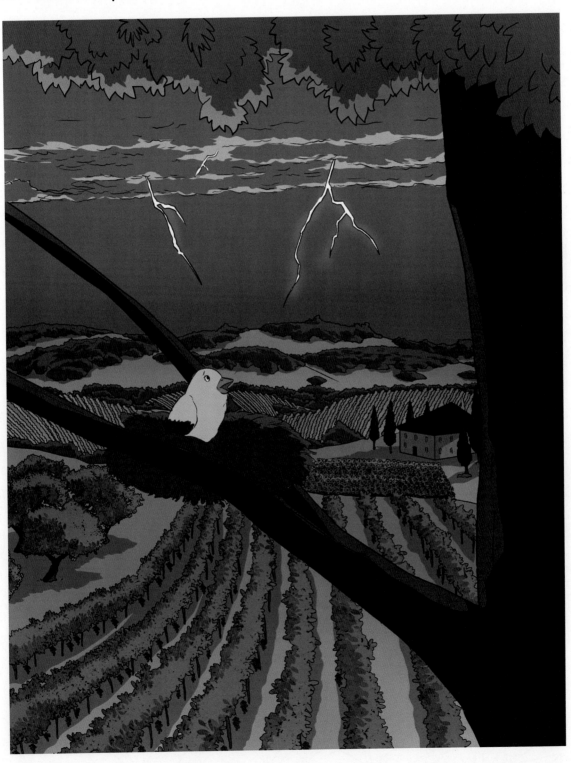

Una mattina Fifì sentì un po' di freddo e rimase nel suo comodo nido. All'improvviso sentì un forte rumore e vide una linea verticale di luce apparire e sparire velocemente nel cielo. Qualche goccia d' acqua le cadde in testa e scivolò sul suo corpicino. Ora aveva freddo, era bagnata e un po' impaurita, allora chiamò aiuto. Improvvisamente sentì un caldo abbraccio.

"Grazie" disse, e poi chiese: "Chi sei?"

A voice answered: "I am the one who gives life."

Fifì made a joyful sound of gratitude and looked up where she thought the voice came from, but she saw nobody, so she questioned: "Why do I feel your presence and hear you, but I do not see you? Where are are you?"

The voice replied: "I am here! You can find me in all creation and within all creatures in the world."

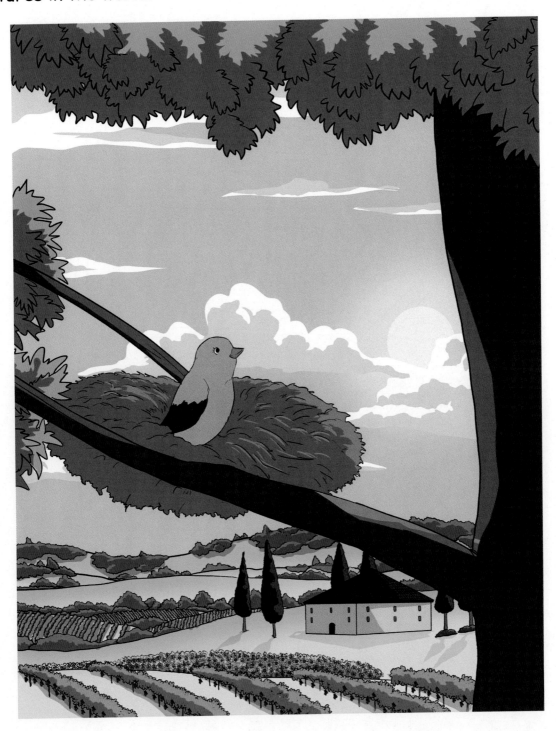

Una voce rispose: "Sono colui che dà la vita."

Fifì espresse con gioia la sua gratitudine e guardò verso l'alto nella direzione in cui pensava di aver sentito la voce, ma non vide nessuno, allora chiese: "Perché sento la tua presenza e la tua voce, ma non ti vedo? Dove sei?"

La voce rispose: "Sono qui! Mi puoi trovare in tutto il creato e in tutte le creature nel mondo."

Fifi asked: "Did you create everything, even the water drops that hit me and the loud noise that scared me?"

The voice said: "Yes. Water is refreshing and with the sun, that also gives light and warmth, they help nature grow. The air sustains life and allows you to fly around the beautiful nature and even lets you hear my breath in the wind. The earth nourishes the roots of the flowers, the vineyards, the olive trees, the trees like this one, and everything else that you love so much to explore."

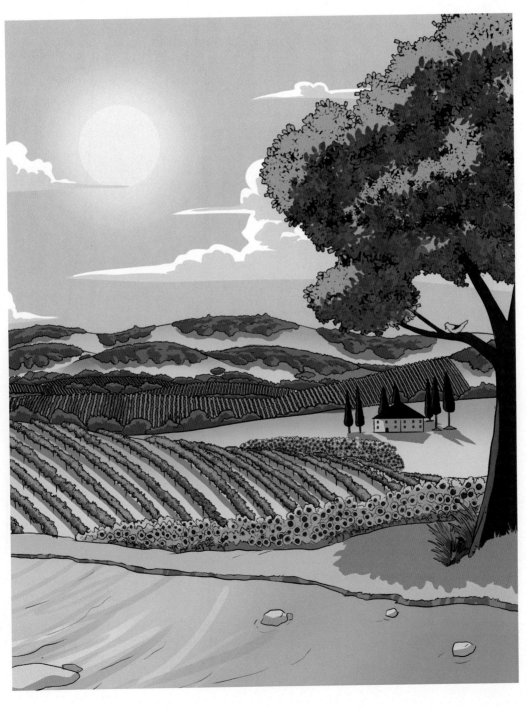

Fifì chiese: "Hai creato tutto, anche le gocce d' acqua che mi hanno bagnata e il forte suono che mi ha spaventata?"

La voce rispose: "Sì. L' acqua rinfresca e insieme al sole che dà luce e calore, aiutano la natura a crescere. L' aria sostiene la vita e ti permette di volare in giro per la bella natura e perfino di sentire il mio respiro nel vento. La terra nutre le radici dei fiori, dei vigneti, degli ulivi e degli alberi come questo e tutto il resto che ami tanto esplorare."

Fifì continued: "Your voice and your words give me peace and joy!"

The voice replied: "I also created you and gave you a voice capable of bringing peace and joy to others, especially when you sing what is in your heart."

Fifì felt great happiness and chirping she started singing: "a grateful heart is a happy heart."

At that point, a refreshing breeze caressed her on the head.

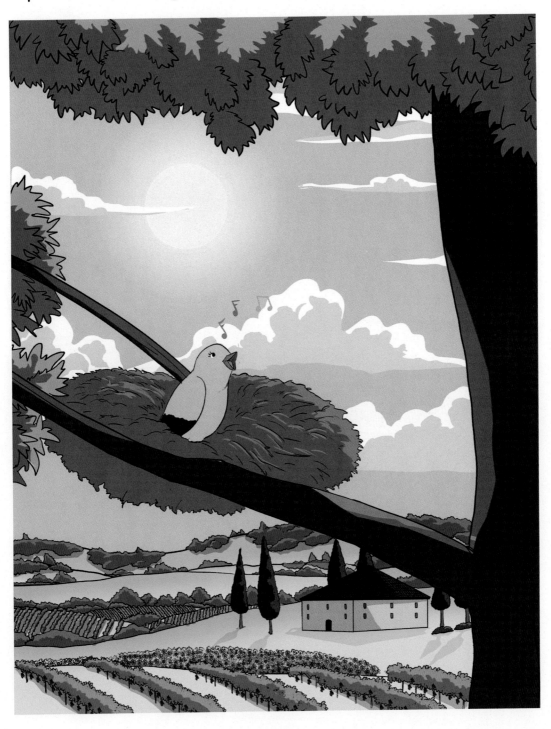

Fifì continuò: "La tua voce e le tue parole mi danno pace e gioia!"

La voce rispose: "Ho anche creato te e ti ho dato una voce capace di portare pace e gioia agli altri specialmente quando canti quello che hai nel cuore."

Fifì sentì una grande felicità nel cuore e cinguettando cominciò a cantare: "un cuore grato è un cuore lieto."

In quel momento, una brezza rinfrescante le accarezzò il capo.

A strong horse who had stopped under the tree during the rain heard her chirping and said:

"What a nice voice! What are you singing about so joyfully?"

Fifì replied: "it's a song of gratitude for what I learned today."

The horse then asked: "Why are you grateful? What did you learn?"

Fifì said: "I learned the wonderful fact that the Creator's essence is in the beauty of all things and all creatures, and that He gave me a voice to share with others my joyful gratitude."

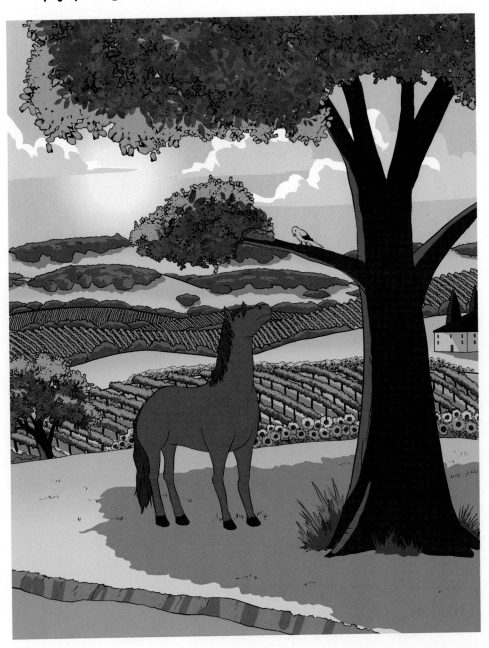

Un bel cavallo forte, che si era fermato sotto l'albero durante la pioggia, sentì il cinguettio e disse: "Che bella voce! Di cosa canti così gioiosamente?"

Fifì rispose: "È una canzone di gratitudine per quello che ho imparato."

Il cavallo allora chiese: "Perché sei così grata? Cosa hai imparato?"

Fifì disse: "Ho imparato il meraviglioso fatto che l'essenza del Creatore è nella bellezza di tutte le cose e di tutte le creature, e che Lui mi ha dato una voce per condividere con gli altri la mia gioiosa gratitudine."

The two talked more about God and the beauty of life and the universe. Then Fifì said: "I have to go now. I need to go around the world to share my joyful song of gratitude."

The horse replied: "Thank you for sharing it with me. You helped me feel happiness in my heart. Now I look at nature with gratitude."

Fifì flew near the horse's nose and said:

"Thank you for letting me know that my song made you happy. Now, I know I can sing my joy!"

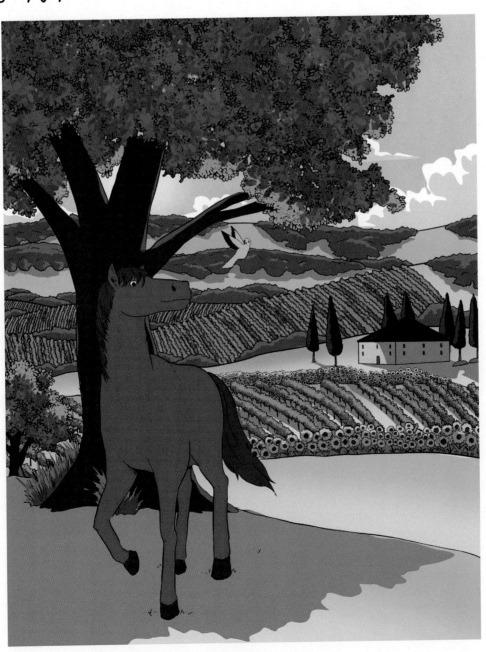

I due continuarono a parlare di Dio e della vita e dell'universo. Poi Fifì disse: "Adesso devo andare. Devo volare in giro per il mondo per condividere il mio gioioso canto di gratitudine."

Il cavallo rispose: "Grazie per averlo condiviso con me. Mi hai aiutato a sentire la felicità nel cuore. Adesso guardo la natura con gratitudine."

Fifì volò vicino al naso del cavallo e disse:

"Grazie a te per avermi detto che il mio canto ti ha reso felice. Adesso so che posso cantare la mia gioia!"

Then Fifì took off to go around the world singing her joy.

To this day, the little bird continues to sing to spread her faith and to love God with a grateful heart. She hopes that all creatures may find their inner strength and sing their song of gratitude, bringing joy to others and to God.

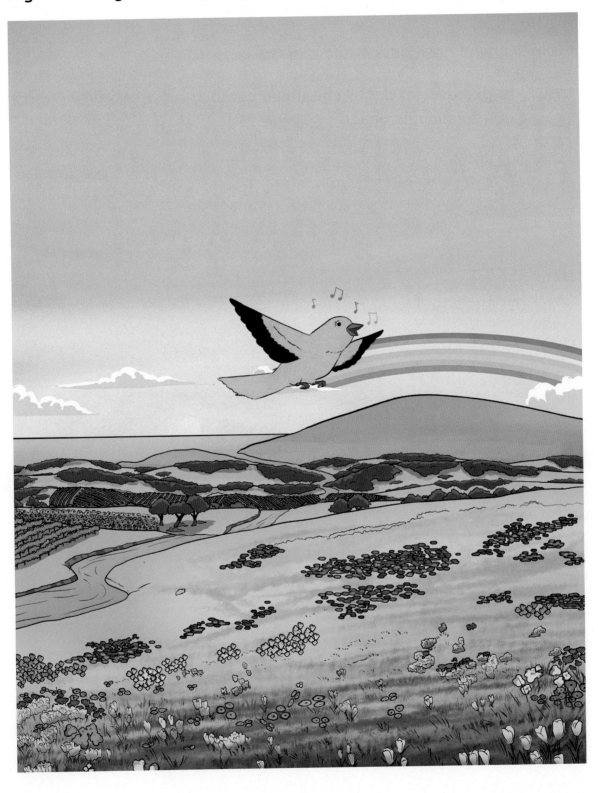

Poi Fifì spiccò il volo per andare in giro per il mondo cantando la sua gioia.

Ancora oggi la piccola uccellina continua a cantare per condividere la sua fede e per amare Dio con un cuore grato. Lei spera che tutte le creature trovino la loro forza interiore e cantino anche loro un canto di gratitudine portando gioia agli altri e a Dio.

About the author

Francesca Follone-Montgomery, (M.A. and M.S.W.), is an Italian American Secular Franciscan (ofs), born in Firenze and raised in Pisa and Firenze in Italy. She likes to travel around the world and strives to seek God in all aspects of life and creation. She moved to America with the desire to sing Jazz, yet she soon realized that God had different plans for her, including being a wife and a mother. Francesca started as an intern in a well-known American center for international studies and got her first job in the United States working for a nonprofit organization as secretary and then as office manager, interned at a military medical center while pursuing her second degree, and subsequently worked in a bookstore and gift shop. She is now a teacher of Italian at the university level as well as a teacher of English as a foreign language, and who knows what else is yet to come. The challenges of these life plans brought her the reward of a spiritual path much greater than her heart could dream. Her wish is to communicate God's love to others and encourage them to have faith and to hope joyfully in the plans God has for every one of His children.

Informazioni sull'autore

Francesca Follone-Montgomery, (laureata in lettere e in sociologia), è una secolare francescana (ofs) italo-americana, nata a Firenze e cresciuta a Pisa e Firenze in Italia. Le piace viaggiare per il mondo e si impegna a cercare Dio in ogni aspetto della vita e del creato. Si è trasferita in America con il desiderio di cantare Jazz, ma presto si è resa conto che i progetti del Signore su di lei erano diversi includendo diventare moglie e madre. Francesca ha cominciato come tirocinante in un noto centro americano per studi internazionali e ha avuto il suo primo lavoro negli Stati Uniti come segretaria e poi come capo amministrativo in un'organizzazione non-for-profit, ha fatto tirocinio in un centro medico militare mentre studiava per la sua seconda laurea e di seguito ha lavorato in una libreria e negozio di articoli da regalo. Adesso è insegnante di italiano a livello universitario, insegnante di inglese come lingua straniera, e chissà cos'altro in futuro. Le sfide di questi progetti di vita le hanno portato la ricompensa di un percorso spirituale molto più grande di quanto il suo cuore potesse sognare. Il suo desiderio è di comunicare l'amore di Dio agli altri e di incoraggiare loro ad avere fede e a sperare gioiosamente nei progetti che Dio ha per ciascuno dei suoi figli.

Printed in the United States
by Baker & Taylor Publisher Services